华夏万卷

让人人写好字

唐人小楷灵飞经

中、国、书、法、传、世、碑、帖、精、品

小楷
03

华夏万卷 编

CNS

湖南美术出版社

图书在版编目（CIP）数据

唐人小楷灵飞经 / 华夏万卷编. — 长沙：湖南美术
出版社, 2018.3
（中国书法传世碑帖精品）
ISBN 978-7-5356-7936-9

Ⅰ. ①唐… Ⅱ. ①华… Ⅲ. ①楷书–碑帖–中国–唐
代 Ⅳ. ①J292.24

中国版本图书馆 CIP 数据核字(2018)第 081047 号

Tangren Xiaokai Lingfei Jing
唐人小楷灵飞经
（中国书法传世碑帖精品）

出 版 人：黄　啸
编　　者：华夏万卷
编　　委：倪丽华　邹方斌
　　　　　汪　仕　王晓桥
责任编辑：邹方斌
责任校对：彭　慧
装帧设计：周　喆
出版发行：湖南美术出版社
　　　　　（长沙市东二环一段 622 号）
经　　销：全国新华书店
印　　刷：重庆新金雅迪艺术印刷有限公司
　　　　　（重庆市江北区港安二路 37 号）
开　　本：880×1230　1/16
印　　张：3
版　　次：2018 年 3 月第 1 版
印　　次：2018 年 6 月第 1 次印刷
书　　号：ISBN 978-7-5356-7936-9
定　　价：20.00 元

简 介

钟绍京（659—746）"字可大，唐虔州（今江西赣州）人，进中书书令，封越国公，年逾八十卒，卒后追赠太子太傅。钟绍京乃三国著名书法家钟繇第十七世孙，世人将他与钟繇分别称作『小钟』与『大钟』。他上承祖风，远绍魏晋，其书笔势圆劲、书直凤阁』，甚得武则天器重。据说当时朝廷宫殿，明堂门额多为其笔迹。钟绍京书法近取初唐，远绍魏晋，其书笔势圆劲、字画妍媚，遒劲有法，为后世书家所重。明董其昌云：『绍京笔法精妙，回腕藏锋，得子敬神髓。赵文敏正书实祖之。』

《灵飞经》，又称《灵飞六甲经》，道教经书。明代晚期发现一卷唐开元年间书写的《灵飞经》墨迹，笔法精妙，遒劲妍媚。此卷流入董其昌之手。按启功先生的说法：『海宁陈氏刻《渤海藏真》丛帖，由董家借到，摹刻入石，两家似有抵押手续。后来董氏又赎归转卖，闹了许多往返纠纷。《渤海》摹刻全卷时，脱落了十二行，董氏赎回时，陈氏扣留了四十三行。从这种抽页扣留的情况看，可能是初次抵押时被董氏扣留的，后来又合又分，现在只存陈氏所抽扣的四十三行，其余部分已不知存佚了。』《灵飞经》传世法书除了墨迹本以外，还有诸多刻本，如『渤海本』『望云本』『滋蕙堂本』等，然其皆不及墨迹本精彩。该卷墨迹无署名字款，元代袁桷、明代董其昌皆以为是唐钟绍京所书，后人多承此说。诚然，《灵飞经》是唐人写经中的书法精品，亦是后世学习小楷的极好范本。

琼宫五帝内思上法

常以正月二月甲乙之日，平旦，沐浴斋戒，入室东向，叩齿九通，平坐，思东方东极玉真青帝君，讳云拘，字上伯，衣服如法，乘青云飞舆，从青要玉女十二人，下降斋室之内，手执通灵青精玉符，授与兆身，兆便服符一枚，微祝

曰：『青上帝君，厥讳云拘，锦帔青裙，游回虚无，上晏常阳，洛景九崛，下降我室，授我玉符，通灵致真，五帝齐躯，三灵翼景，太玄扶舆，乘龙驾云，何虑何忧，逍遥太极，与天同休。』毕，咽炁九咽，止。

曰

青上帝君厥諱雲拘錦帔青帝遊迴虛無上
晏常陽洛景九崛下降我室授我玉符通靈
致真五帝齊軀三靈翼景太玄扶輿乘龍駕
雲何慮何憂逍遙太極與天同休畢咽炁九
咽止

四月五月丙丁之日，平旦，入室南向，叩齿九通，平坐，思南方南极玉真赤帝君，讳丹容，字洞玄，衣服如法，乘赤云飞舆，从绛宫玉女十二人，下降斋室之内，手执通灵赤精玉符，授与兆身，兆便服符一枚，微祝曰："赤帝玉真，厥讳丹容，丹锦绯罗，法服洋洋，出

四月五月丙丁之日平旦入室南向叩齒九
通平坐思南方南極玉真赤帝君諱丹容字
洞玄衣服如法乘赤雲飛輿從絳宮玉女十
二人下降齋室之內手執通靈赤精玉符授
與地身便服符一枚微祝曰
赤帝玉真厥諱丹容丹錦緋羅法服洋洋出

清入玄，晏景常阳，回降我庐，授我丹章，通灵致真，变化万方，玉女翼真，五帝齐双，驾乘朱风，游戏太空，永保五灵，日月齐光。』毕，咽炁八过，止。七月八月庚辛之日，平旦，入室西向，叩齿九通，平坐，思西方西极玉真白帝君，讳浩庭，字

清入玄晏景常陽迴降我廬授我丹章通靈
致真變化萬方玉女翼真五帝齊雙駕乘朱
鳳遊戲太空永保五靈日月齊光畢咽炁八
過止
七月八月庚辛之日平旦入室西向叩齒九
通平坐思西方西極玉真白帝君諱浩庭字

4

素羅衣服如法乘素雲飛輿從太素玉女十
二人下降齋室之內手執通靈白精玉符授
白帝玉真號曰浩庭素羅飛帔羽蓋鬱青宴
景常陽迴駕上清流真曲降下鑒我形授我
玉符爲我致靈玉女扶輿五帝降軿飛雲羽

素罗，衣服如法，乘素云飞舆，从太素玉女十二人，下降斋室之内，手执通灵白精玉符，授与兆身，兆便服符一枚，微祝曰："白帝玉真，号曰浩庭，素罗飞裙，羽盖郁青，晏景常阳，回驾上清，流真曲降，下鉴我形，授我玉符，为我致灵，玉女扶舆，五帝降軿，飞云羽

翠昇入華庭三光同暉八景長并畢咽炁六
過止
十月十一月壬癸之日平旦入室北向叩齒
九通平坐思北方北極玉真黑帝君諱玄子
字上歸衣服如法乘玄雲飛輿從太玄玉女
十二人下降齋室之內手執通靈黑精玉符

翠，升入华庭，三光同晖，八景长并。毕，咽炁六过，止。十月十一月壬癸之日，平旦，入室北向，叩齿九通，平坐，思北方北极玉真黑帝君，讳玄子，字上归，衣服如法，乘玄云飞舆，从太玄玉女十二人，下降斋室之内，手执通灵黑精玉符，

6

授與兆身，兆便服符一枚，微祝曰

北帝黑真，號曰玄子，錦帔羅帬，百和交起，徘

佪上清瓊宮之裹，迴真下降，華光煥彩，授我

靈符百關通理，玉女侍衛，年同劫紀，五帝符

景永保不死。畢，咽炁五過止

三月六月九月十二月戊巳之日，平旦，入室

授與兆身，兆便服符一枚，微祝曰：『北帝黑真，號曰玄子，錦帔羅帬，百和交起，徘佪上清，瓊宮之里，回真下降，華光煥彩，授我靈符，百关通理，玉女侍卫，年同劫紀，五帝齐景，永保不死。』毕，咽炁五过，止。三月六月九月十二月戊巳之日，平旦，入室，

向太岁叩齿九通，平坐，思中央中极玉真黄帝君，讳文梁，字揔归，衣服如法，乘黄云飞舆，从黄素玉女十二人，下降斋室之内，手执通灵黄精玉符，授与兆身，兆便服符一枚，微祝曰：「黄帝玉真，揔御四方，周流无极，号曰文梁，五彩交焕，锦帔罗裳，上游玉清，徘徊常阳，

8

向太岁叩齿九通平坐思中央中极玉真黄
帝君讳文梁字揔归衣服如法乘黄云飞舆
从黄素玉女十二人下降斋室之内手执道
灵黄精玉符授与地身地便服符一枚微祝曰文
黄帝玉真揔御四方周流无极号曰文梁
梁五彩交焕锦帔罗裳上游玉清徘徊常阳

九曲華關流看獲堂乘雲騑轡下降我房授我玉符玉女扶將道靈致真洞達無方八景同輿五帝齋光畢咽炁十二過止

靈飛六甲内思通靈上法

凡修六甲上道當以甲子之日平旦墨書白紙太玄宮玉女左靈飛一旬上符沐浴清齋

入室北向六拜叩齒十二通頓服十符祝如
上法甲平坐開目思太玄玉女十真人同服
玄錦帔青羅飛華之希頭並積雲三角髻餘
髮散垂之至晉手執玉精神虎之符共乘黑
翩之鳳白鸞之車飛行上清晏景常陽迴真
下降入地身中地便心念甲子一句玉女諱字

入室，北向六拜，叩齿十二通，顿服十符，祝如上法。毕，平坐闭目，思太玄玉女十真人，同服玄锦帔、青罗飞华之裙，头并颓云三角髻，徐发散垂之至腰，手执玉精神虎之符，共乘黑翮之凤、白鸾之车，飞行上清，晏景常阳，回真下降，入兆身中，兆便心念甲子一句玉女，讳字

10

如上十真玉女悉降地形仍叩齒六十通咽
液六十過畢微祝曰
右飛左靈八景華清上植琳房下秀丹瓊合
度八紀攝御萬靈神通積感六氣鍊精雲宮
玉華乘虛順生錦帔羅裙霞映紫庭腰帶虎
書絡羽建青手執神符流金火鈴揮邪卻魔

如上，十真玉女悉降兆形，仍（乃）叩齿六十通，咽液六十过。毕，微祝曰：『右飞左灵，八景华清，上植琳房，下秀丹琼，合度八纪，摄御万灵，神通积感，六气炼精，云宫玉华，乘虚顺生，锦帔罗裙，霞映紫庭，腰带虎书，络羽建青，手执神符，流金火铃，挥邪却魔，

保我利贞，制勑众祅，万恶泯平，同游三元，迴老反婴，坐在立亡，侍我六丁，猛兽卫身，从以朱兵，呼吸江河，山岳颓倾，立致行厨，金醴玉浆，收束虎豹，叱咤幽冥，役使鬼神，朝伏千精，所愿从心，万事刻成，分道散躯，恣意化形，上补真人，天地同生，耳聪目镜，彻视黄宁，六甲

玉女為我使令畢乃開目初存思之時當平

坐接手於膝上勿令人見見則真光不一思

慮傷散戒之

甲戌日平旦黃書黃素宮玉女左靈飛一句

上符沐浴入室向太歲六拜叩齒十二通頓

服一旬十符祝如上法畢平坐閉目思黃素

玉女，为我使令。』毕，乃开目，初存思之时，当平坐接手于膝上，勿令人见，见则真光不一，思虑伤散，戒之。甲戌日，平旦，黄书黄素宫玉女左灵飞一句（旬）上符，沐浴入室，向太岁六拜，叩齿十二通，顿服一旬十符，祝如上法。毕，平坐闭目，思黄素

玉女十真同服黄錦帔紫羅飛羽帬頭並頹
雲三角髻餘髮散之至腰手執神虎之符乘
九色之鳳白鸞之車飛行上清晏景常陽迴
真下降入兆身中兆便心念甲戌一句玉女
諱字如上十真玉女悉降兆形仍叩齒六通
泗液六十過畢祝如前太玄之文

玉女十真，同服黄锦帔，紫罗飞羽裙，头并颓云三角髻，徐发散之至腰，手执神虎之符，乘九色之凤、白鸾之车，飞行上清，晏景常阳，回真下降，入兆身中，兆便心念甲戌一句玉女，讳字如上，十真玉女悉降兆形，仍（乃）叩齿六通，泗（咽）液六十过。毕，祝如前太玄之文。

14

甲申之日平旦白書黃紙太素宮玉女左靈
飛一旬上符沐浴入室向西六拜叩齒十二
通頓服一旬十符祝如上法畢平坐閉目思
太素玉女十真同服白錦帔丹羅華希頭虚
積雲三角髻餘髮散之至霄手執神虎之符
乘朱鳳白鸞之車飛行上清晏景常陽迴真

甲申之日，平旦，白书黄纸太素宫玉女左灵飞一旬上符，沐浴入室，向西六拜，叩齿十二通，顿服一旬十符，祝如上法。毕，平坐闭目，思太素玉女十真，同服白锦帔，丹罗华裙，头并颓云三角髻，馀发散之至腰，手执神虎之符，乘朱凤白鸾之车，飞行上清，晏景常阳，回真

15

下降，入地身中地便心念甲申一旬玉女諱字如上，十真玉女悉降地形，仍叩齒六通咽液六十過畢祝如太玄之文甲午之日平旦朱書絳宮玉女右靈飛一旬十符祝如上法畢平坐閉目思絳宮

下降，入兆身中，兆便心念甲申一旬玉女，諱字如上，十真玉女悉降兆形，仍（乃）叩齒六通，咽液六十過。畢，祝如太玄之文。甲午之日，平旦，朱書絳宮玉女右靈飛一旬上符，沐浴入室，向南六拜，叩齒十二通，頓服一旬十符，祝如上法。畢，平坐閉目，思絳宮玉

16

女十真，同服丹锦帔，素罗飞裙，头并颊云三角髻，徐发散之至腰，手执玉精金虎之符，乘朱凤白鸾之车，飞行上清，晏景常阳，回真下降，入兆身中，兆便心念甲午一旬玉女讳字如上，十真玉女悉降兆身，仍（乃）叩齿六通，咽液六十过。毕，祝如太玄之文。

女十真同服丹錦帔素羅飛帬頤並積雲三角鬑餘髪散之至腰手執玉精金虎之符乘朱鳳白鸞之車飛行上清晏景常陽迴真降入地身中地使心念甲午一旬玉女諱字如上十真玉女悉降地身仍叩齒六通咽液六十過畢祝如太玄之文

甲辰之日平旦丹書拜精宮玉女右靈飛一

旬上符沐浴入室向本命六拜叩齒十二通

頓服一旬十符祝如上法畢平坐閉目思拜

精玉女十真同服紫錦帔碧羅飛華裙頭並

積雲三角髻餘髮散之至腰手執金虎之符

乘黃翩之鳳白鸞之車飛行上清晏景常陽

甲辰之日，平旦，丹書拜精宮玉女右靈飛一旬上符，沐浴入室，向本命六拜，叩齒十二通，頓服一旬十符，祝如上法。畢，平坐閉目，思拜精玉女十真，同服紫錦帔，碧羅飛華裙，頭並頹云三角髻，馀發散之至腰，手執金虎之符，乘黃翩之鳳，白鸞之車，飛行上清，晏景常陽。

18

迴真下降入坵身中坵便心念甲辰一旬玉
女諱字如上十真玉女悉降坵身仍叩齒六通
咽液六十過畢祝如太玄之文
甲寅之日平旦青書青要宮玉女右靈飛一
旬止符沐浴入室向東六拜叩齒十二通頓
服一旬十符祝如上法畢平坐閉目思青要

回真下降，入兆身中，兆便心念甲辰一旬玉女，讳字如上，十真玉女悉降兆身，仍（乃）叩齿六通，咽液六十过。毕，祝如太玄之文。甲寅之日，平旦，青书青要宫玉女右灵飞一旬上符，沐浴入室，向东六拜，叩齿十二通，顿服一旬十符，祝如上法。毕，平坐闭目，思青要

玉女十真同服紫錦帔丹青飛希頤並積雲

三角髻餘髮散之至霄手執金虎之符乘青

翮之鳳白鸞之車飛行上清晏景常陽迴真

下降入坡身中坡便心念甲寅一旬玉女諱

字如上十真玉女悉降坡身仍叩齒六通咽

液六十過甲祝如太玄之文

玉女十真，同服紫锦帔、丹青飞裙，头并颓云三角髻，馀发散之至腰，手执金虎之符，乘青翮之凤、白鸾之车，飞行上清，晏景常阳，回真下降，入兆身中，兆便心念甲寅一旬玉女，讳字如上，十真玉女悉降兆身，仍（乃）叩齿六通，咽液六十过。毕，祝如太玄之文。

20

行此道，忌淹汙、經死喪之家，不得與人同床寢，衣服不假人，禁食五辛及一切肉。又對近婦人尤禁之甚，令人神喪魂亡，生邪失性，灾及三世，死为下鬼，常当烧香於寝床之首也。上清琼宫玉符，乃是太极上宫四真人，所受於太上之道，当须精诚洁心，澡除五累，遗秽

行此道忌淹汙經死䘮之家不得與人同牀寢衣服不假人禁食五辛及一切肉又對近婦人尤禁之甚令人神喪魂亡生邪失性及三世死為下鬼常當燒香於寢牀之首也上清瓊宮玉符乃是太極上宮四真人亦受於太上之道當須精誠潔心澡除五累遺穢

21

污之塵濁杜淫欲之失正目存六精凝思真香煙散室孤身幽房積毫累著和魂保中彷彿五神遊生三宮窈空竟於常輩守寂默以感通者六甲之神不踰年而降已也子能精修此道必破券登仙矣信而奉者為靈人不信者將身沒九泉矣

污之尘浊，杜淫欲之失正，目存六精，凝思玉真，香烟散室，孤身幽房，积毫累著，和魂保中，仿佛五神，游生三宫，豁空竞（境）於常辈，守寂默以感通者，六甲之神不逾年而降已也。子能精修此道，必破券登仙矣。信而奉者为灵人，不信者将身没九泉矣。

22

上清六甲虚映之道，当得至精至真之人，乃得行之，行之既速，致通降而灵气易发。久勤修之，坐在立亡，长生久视，变化万端，行厨卒致也。九疑真人韩伟远，昔受此方於中岳宋德玄。德玄者，周宣王时人，服此灵飞六甲得道，能

上清六甲虚映之道，当得至精至真之人，乃得行之，行之既速，致通降而灵气易发。久勤修之，坐在立亡，长生久视，变化万端，行厨卒致也。九疑真人韩伟远，昔受此方於中岳宋德玄，德玄者周宣王时人，服此灵飞六甲得道，能

一日行三千里數變形為鳥獸得真靈之道
今在嵩高偉遠久隨之乃得受法行之道成
今處九疑山其女子有郭勺藥趙愛兒王魯
連等並受此法而得道者復數十人或遊玄
洲或處東華方諸臺今見在也南岳魏夫人
言此云郭勺藥者漢度遼將軍陽平郭騫女

也，少好道，精诚真人因授其六甲赵爱兒者，

幽州刺史刘虞别驾渔阳赵詇姊也，好道得

尸解，后又受此符王鲁连者魏明帝城门授

尉范陵王伯绵女也亦学道一旦忽委婿李

子期入陆浑山中真人又授此法子期者司

州魏人清河王传者也其常言此妇狂走云

也，少好道，精诚真人因授其六甲。赵爱儿者，幽州刺史刘虞别驾渔阳赵该姊也，好道得尸解，后又受此符。王鲁连者，魏明帝城门校尉范陵王伯纲女也，亦学道，一旦忽委婿李子期，入陆浑山中，真人又授此法。子期者，司州魏人，清河王传者也，其常言此妇狂走，云

一旦失所在

上清琼宫阴阳通真秘符

每至甲子及馀甲日服上清太阴符十枚又

服太阳符十枚先服太阴符也勿令人见之

宁与人千金不与人六甲阴正此之谓

服二符当叩齿十三通微祝曰

一旦失所在。上清琼宫阴阳通真秘符　每至甲子及馀甲日，服上清太阴符十枚，又服太阳符十枚，先服太阴符也，勿令人见之。宁与人千金，不与人六甲，阴正此之谓。服二符，当叩齿十三通，微祝曰：

26

五帝上真六甲玄靈陰陽二炁元始所生緫
統萬道撿滅遊精鎮魂固魄五內華榮常使
六甲運役六丁為我降真飛雲紫軿乘空駕
浮上入玉庭畢服符咽液十二過止

符
陽

三十九甲
陽

九甲
己丑陰

『五帝上真，六甲玄灵，阴阳二炁，元始所生，緫统万道，捡灭游精，镇魂固魄，五内华荣，常使六甲，运役六丁，为我降真，飞云紫軿，乘空驾浮，上入玉庭。』毕，服符，咽液十二过，止。

朱书：太玄玉女灵珠，字承翼。墨书：太玄玉女兰修，字清明。右此六甲阴阳符，当与六甲符俱服，阳日朱书符，阴日墨书符，祝如上法。

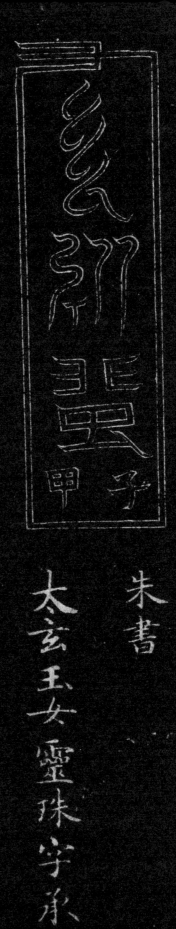

朱書

太玄玉女靈珠字承翼

墨書

太玄玉女蘭修字清明

右此六甲陰陽符當與六甲符俱服陽日朱書符陰日墨書符祝如上法

欲令人恒斋戒，忌血秽，若污慢所奉，不尊道法者，殒为下鬼。敬护之者长生，替（潜）泄之者凋零。吞符咀嚼，取朱字之津液而吐出淬著香火中，勿符纸内（纳）胃中也。

29

欲令人恒 斋戒忌血

秽若污慢所奉不尊

道法者殒為下鬼敬

護之者長生替泄之者

凋零吞符咀嚼取朱

字之津液而吐出淬著

香火中勿符紙內胃中也

行此道忌淹汙經死喪之家不得與人同牀
寢衣服不假人禁食五辛及一切肉又對近
婦人尤禁之甚令人神喪魂亡生邪失性災
及三世死為下鬼常當燒香於寢牀之首也
上清瓊宮玉符乃是太極上宮四真人所受

行此道，忌淹污、经死丧之家，不得与人同床寝，衣服不假人，禁食五辛及一切肉。又对近妇人尤禁之甚，令人神丧魂亡，生邪失性，灾及三世，死为下鬼，常当烧香於寝床之首也。

上清琼宫玉符，乃是太极上宫四真人，所受

30

於太上之道當須精誠潔心澡除五累遺穢汙之塵濁杜淫欲之失正目存六精凝思玉真香煙散室孤身幽房積毫累著和魂保中彷彿五神遊生三宮窈空競於常輩守寂默以感通者六甲之神不踰年而降已也子能

於太上之道，当须精诚洁心，澡除五累，遗秽污之尘浊，杜淫欲之失正，目存六精，凝思玉真，香烟散室，孤身幽房，积毫累著，和魂保中，仿佛五神，游生三宫，窈空竞（境）於常辈，守寂默以感通者，六甲之神不逾年而降已也。子能

精修此道必破券登仙矣信而奉者為靈人
不信者將身沒九泉矣
上清六甲虛映之道當得至精至真之人乃
得行之既速致通降而靈氣易發久勤
修之坐在立止長生久視變化萬端行廚卒

精修此道，必破券登仙矣。信而奉者为灵人，不信者将身没九泉矣。

上清六甲虚映之道，当得至精至真之人，乃得行之，行之既速，致通降而灵气易发。久勤修之，坐在立亡，长生久视，变化万端，行厨卒

致也

九疑真人韓偉遠昔受此方於中岳宋德
玄者周宣王時人服此靈飛六甲得道能
一日行三千里數變形爲鳥獸得真靈之道
今在嵩高偉遠久隨之乃得受法行之道成

致也。 九疑真人韩伟远，昔受此方於中岳宋德玄。德玄者，周宣王时人，服此灵飞六甲得道，能一日行三千里，数变形为鸟兽，得真灵之道。今在嵩高，伟远久随之，乃得受法，行之道成，

今豪九疑山其女子有郭勾藥趙愛兒王魯
連等並受此法而得道者復數十人或遊玄
州或豪東華方諸臺今見在也南岳魏夫人
言此云郭勾藥者漢度遼將軍陽平郭騫女
也少好道精誠真人因授其六甲趙愛兒者

今处九疑山，其女子有郭勾（芍）药、赵爱儿、王鲁连等，并受此法而得道者，复数十人，或游玄洲，或处东华，方诸台今见在也。南岳魏夫人言此云：郭勾（芍）药者，汉度辽将军阳平郭骞女也，少好道，精诚真人因授其六甲。赵爱儿者，

34

幽州刺史劉虞別駕漁陽趙詠姊也好道得尸解後又受此符王魯連者魏明帝城門校尉范陵王伯綑女也亦學道一旦忽委壻李子期入陸渾山中真人又授此法子期者司州魏人清河王傳者也其常言此婦狂走云

幽州刺史刘虞别驾渔阳赵该姊也，好道得尸解，后又受此符。王鲁连者，魏明帝城门校尉范陵王伯纲女也，亦学道，一旦忽委婿李子期，入陆浑山中，真人又授此法。子期者，司州魏人，清河王传者也，其常言此妇狂走云，

一旦失所在

上清六甲靈飛隱道服此真符遊行八方符

此真書當得其人按四極明科傳上清內書

者皆列盟奉䞋啓誓乃宣之七百年得付六

人過年限足不得復出洩也其受符皆對齋

一旦失所在。

上清六甲灵飞隐道，服此真符，游行八方，行此真书，当得其人。按四极明科，传上清内书者，皆列盟奉䞋，启誓乃宣之，七百年得付六人，过年限足，不得复出泄也。其受符皆对斋

36

七日貺有經之師上金六兩白素六十尺金
鑲六雙青絲六兩五色繒各廿二尺以代翦
髮歃血登壇之揎以盟奉行靈符玉名不洩
之信矣違盟負信三祖父母獲風刀之考詣
積夜之河揀蒙山巨石填之水津有經之師

七日，貺有经之师。上金六两，白素六十尺，金环六双，青丝六两，五色缯各廿二尺，以代翦（剪）发歃血登坛之誓，以盟奉行灵符，玉名不泄之信矣。违盟负信，三祖父母获风刀之考，诣积夜之河，揀蒙山巨石，填之水津。有经之师，

受脆當施散於山林之寒栖或投東流之清
源不得私用割損以贍己利不遵科法三官
考察死為下鬼

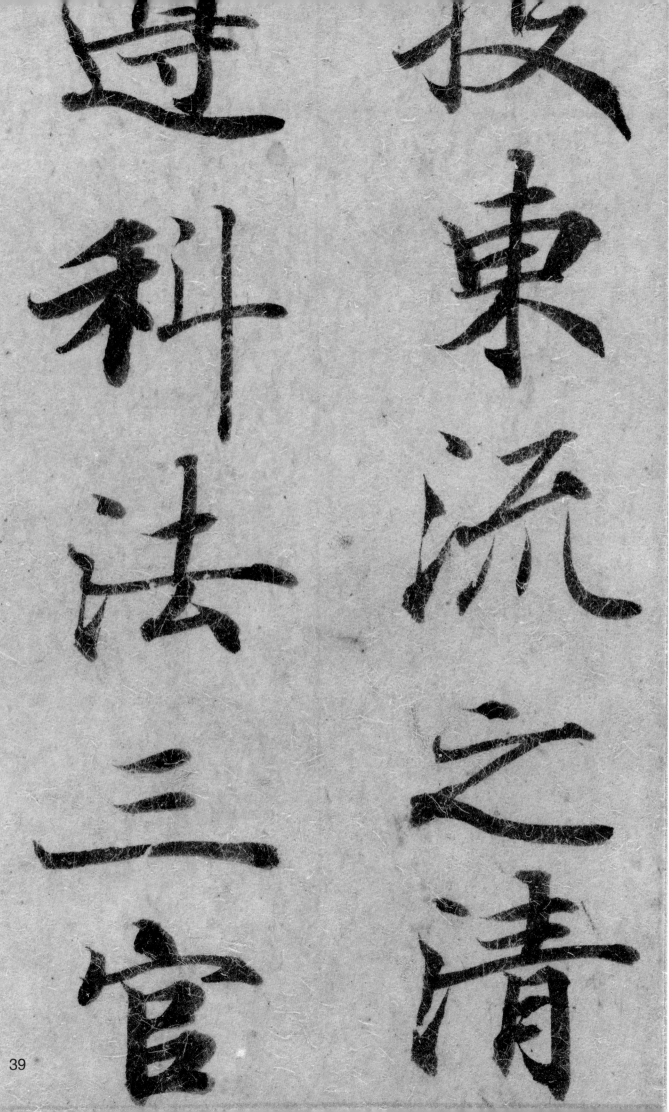

牧東流之清

迢科法三官

清宗甲

皆列盟

上清六甲虛映之

得行行之行之既凍

脩之坐在立止長

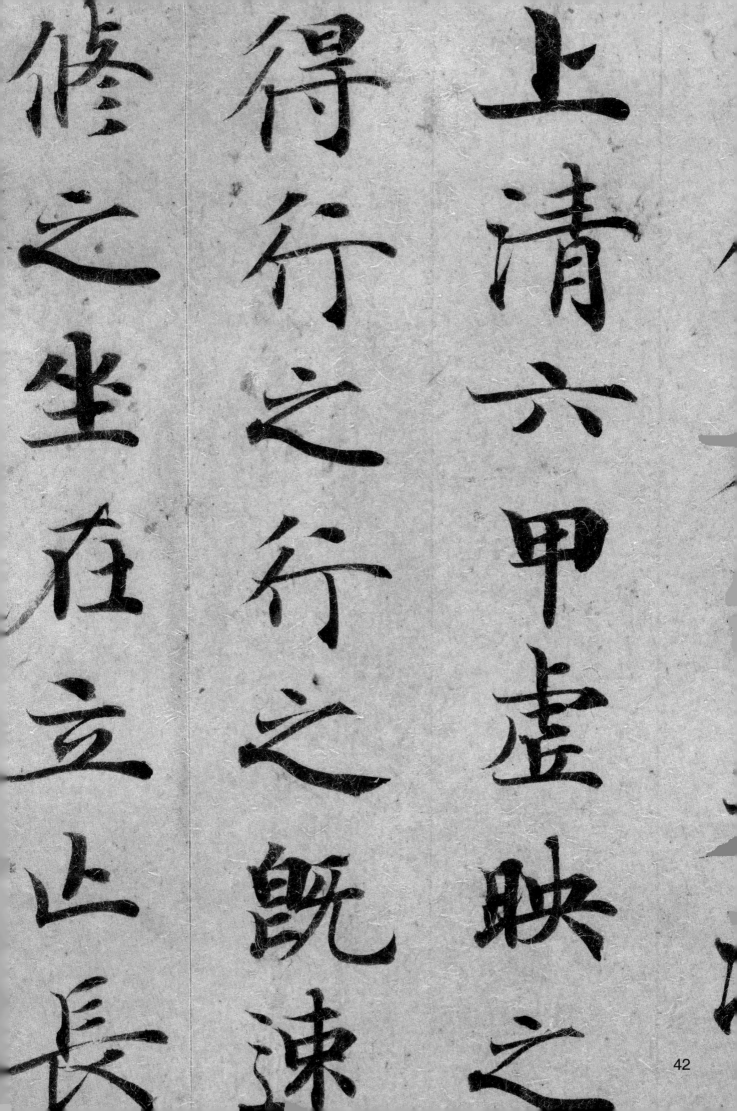

42

德玄者周宣王時

一日行三千里數

今在萬萬偉遠久

至精至真之人

而靈氣易發兵

變化萬端行廚